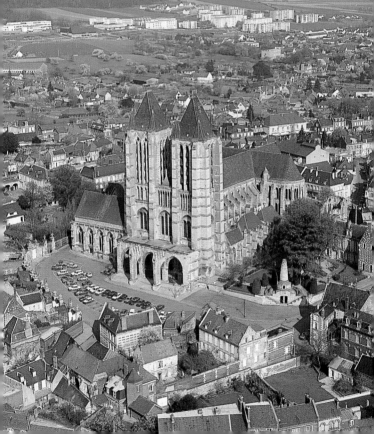

Saint-Denis. 1157 lässt er für die Reliquien des Hl. Eligius einen neuen Schrein schaffen. Nichts weist jedoch darauf hin, dass diese Reliquientranslation mit der Fertigstellung des Sanktuariums zusammenhängt. Um eine relativ chronologische Abfolge aufzustellen, muss man sich auf die Analyse der Architektur und auf Vergleiche mit anderen Bauwerken stützen. Unter Baudouin II. ist vermutlich das Chorhaupt fertiggebaut und das Querhaus angefangen worden. Sein Nachfolger und Neffe, Baudouin III. (1167-1174) war vorher Dekan des Domkapitels. Während seiner Amtszeit wird wohl das Querhaus fertig und das letzte Joch des Langhauses errichtet. Dieses wird unter Bischof Renaud (1174-1188) von Osten nach Westen fortgeführt und unter Etienne I. (1188-1221), der Sohn und Bruder königlicher Kammerherren war, vollendet. 1204 werden vier neue Kirchenvorsteher für das Amt in der Kathedrale ernannt, deren Bau zu diesem Zeitpunkt sicher sehr weit vorangeschritten war. Das westliche Fassadenmassiv stammt vermutlich vom ersten Drittel des 13. Jh., denn 1231 werden Verordnungen erlassen, die das Läuten der grossen Glocken betrifft, was bestätigt, dass der Bau des Glockenturms in einem der Westtürme beendet war.

Im Juli 1293 verwüstet ein Brand einen Teil der Stadt und beschädigt auch die Kathedrale, zumindest ihre Fassade und die Nordseite des Langhauses. Daraufhin werden zur Verstärkung zwei im Abstand vor der Westvorhalle stehende Pfeiler hinzugefügt und die oberen Geschosse des Nordwestturms neu gebaut. 1229 werden zwischen den Strebepfeilern des nördlichen Langhauses mehrere Seitenkapellen eingebaut. Gegen Ende des 13. oder Anfang des 14. Jh. werden Verschönerungsarbeiten vorgenommen, die Seitenportale der Westfassade verändert, im 14. Jh. wird an der Vierung ein Lettner errichtet und 1297 eine Kapelle südlich des Langhauses gestiftet.

Der Hundertjährige Krieg richtet in der Gegend grosse Verwüstungen an. Die Kathedrale selbst wird nicht beschädigt, leidet jedoch ganz bestimmt unter der mangelnden Instandhaltung. Rechnungsbelege und Archivdokumente zeigen nämlich, dass nach Ende des Krieges, gegen 1460-1476, bedeutende Reparaturen vorgenommen werden. Dafür lässt das Kapitel Fachleute kommen, wie z. B. den Maurermeister Jean Turpin aus Péronne, den Zimmermeister Thomas Noiron, die Maurermeister Florent Bleuet aus Reims und Jean Massé aus Compiègne. 1476 zieht man den Baumeister der Stadt Amiens hinzu. Mehrere Gewölbe des Langhauses und des südlichen Querhauses werden daraufhin neu gebaut, Strebepfeiler und Strebebögen des Langhauses, sowie der nördliche Fassadenturm ausgebessert. Am Sanktuarium ist der neben dem Querhaus stehende Nordturm zu reparieren, ein daneben liegendes Emporengewölbe zu erneuern, sind die Pfeiler des geraden Chors "en sous-oeuvre" wieder herzustellen, und die Strebebögen, die die Emporen stützen, neu zu bauen.

Im 16. und 17. Jh. beschränkt man sich auf den Bau von zwei Kapellen auf der Südseite des Langhauses. Im 18. Jh. dagegen kommt es zu umfangreichen Veränderungen : das Mobiliar wird erneuert und umgestellt, das Sanktuarium bekommt aussen ein anderes Aussehen. 1723 werden die beiden Türme am Chorbeginn auf Dachhöhe reduziert, zwischen 1747 und 1753 die Obergadenfenster neu gebaut, die oberen Strebebögen abgerissen und durch geschwungene, mit Feuertöpfen besetzte Strebebögen ersetzt. Ausserdem übertüncht man im Innenraum sowohl die behauenen Kapitelle, als auch die Wände mit einer dicken, grauweissen Farbschicht und verdeckt dadurch die noch vorhandenen mittelalterlichen Farbreste. Im unteren Abschnitt des

3. Gewölbe der Mariahilfkapelle, gegen 1528.

4. Der Hl. Eligius aus der Kirche von Tarlefesse, 18. Jh.

5. Schrein des Hl. Eligius, 1623, Kopie von 1830.

3
4|5

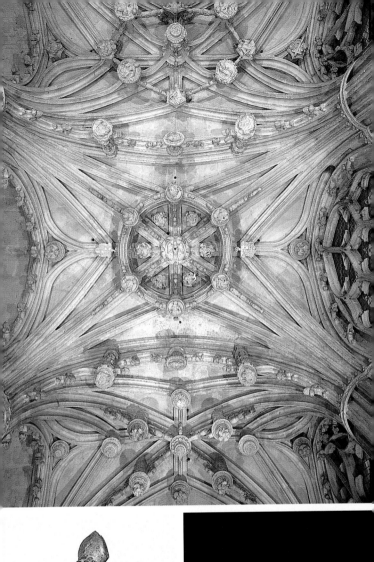

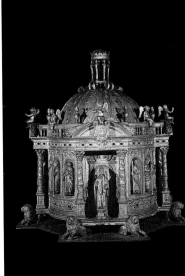

Querhauses baut man mit Statuen versehene Nischen ein. 1790 wird das Bistum aufgehoben und auch nicht wieder geschaffen, als die Kathedrale 1795 wieder für die Religionsausübung geöffnet wird. In der Zwischenzeit werden die meisten Farbfenster zerstört und die Portalskulpturen beschädigt oder abgeschlagen.

Seit 1840 steht die Kathedrale von Noyon unter Denkmalschutz und ist im Laufe des 19. Jh. in mehreren Abschnitten restauriert worden.

Die Aussenmauer des Chorabschlusses wird erneut repariert und dessen Obergaden, hauptsächlich auf der Südseite, verändert. Das 1843 restaurierte, südliche Querhaus wird 1899 freigelegt. Das geschah durch den Abriss der bis an das Querhaus stossenden Festungsmauer und der Verbindungstreppe zwischen Bischofskapelle und Querhaus. An Stelle der Nischen und Türen im unteren Teil des halbkreisförmigen Querhauses setzt man Fenster ein. Das Ostportal wird überarbeitet und der am Chor stehende Südturm völlig neu gebaut.

1918 wird die Kathedrale mit Granaten beschossen. Sie dringen durch das Gewölbe, trennen Pfeiler durch und verursachen den Brand des gesamten Dachstuhls. Der grösste Teil des Hauptgewölbes stürzt dadurch ein. Eine wirklich behutsame Instandsetzung unter Leitung des Architekten André Collin ist vor dem 2. Weltkrieg abgeschlossen, in dem das Bauwerk zum Glück verschont blieb. Trotz aller Beschädigungen, Veränderungen und Reparaturen besitzt die Kathedrale das Wesentliche ihrer Architektur des 12. und 13. Jh. und viele Möbel- und Ausstattungsstücke.

Das Äussere

Will man das Bauwerk in der chronologischen Abfolge kennenlernen, so muss man *im Osten,* am zuerst errichteten **Chorabschluss** (1), beginnen. Der gerundete Sandsteinsockel des Fundaments ragt aus dem Boden und unterscheidet sich deutlich vom hellen Kalkstein des Überbaus. Auf drei gestaffelte Geschosse folgen einander im Wechsel Fenster und Dächer. Im unteren Geschoss ordnen sich fünf gleiche, nebeneinanderliegende Kranzkapellen in einem Halbkreis an. Feine Strebepfeiler stützen die Kapellen in der Mitte, kräftigere Strebepfeiler trennen sie voneinander und überragen mit ihren von Fialen gekrönten Aufmauerungen deren Dächer. Strebebögen spannen sich von dort bis ganz oben ans Emporengeschoss. Diese Strebebögen wurden im 15. Jh. gebaut. Vermutlich gab es anfangs überhaupt keine. Die ihnen als Stütze dienenden Strebepfeiler hatten vorher wahrscheinlich pyramidenförmige Zuspitzungen, die in Höhe des profilierten Kranzgesimses sassen, das an den Kapellen oben verläuft und sich auch an den Strebepfeilern fortsetzt. Übrigens kennt man keine Strebebögen aus der Zeit vor 1160, und man darf wohl annehmen, dass die Kranzkapellen von Noyon mindestens zehn Jahre früher entstanden sind.

Jede Kapelle ruht auf einer gerundeten Grundmauer, die durch horizontale, profilierte Bänder begrenzt wird, welche ebenfalls, wie das Kranzgesims, über die Strebepfeiler weitergeführt werden. Darüber liegen jeweils zwei stark restaurierte Fenster, deren gestaffelte Laibungen aus dünnen Säulen und profilierten Bögen den ursprünglichen vermutlich sehr ähneln. Die Art, wie die fünf Kapellen nebeneinander stehen, durch zwei Fenster erhellt und in der Mitte durch einen Strebepfeiler betont werden, geht auf die sieben Kranzkapellen am Chorhaupt von Saint-Denis (1140-1144) zurück und hat grosse Ähnlichkeit mit dem Chorabschluss der ehemaligen Abteikirche Saint-Germain-des-Prés in Paris. Geht man auf der Südseite zwischen der Kathedrale und der Ruine der Bischofskapelle etwas weiter, so sieht man, dass auf die Kranzkapellen zwei Seitenka-

6. Luftansicht des Chorhauptes. 6

7. Chorhaupt von Südosten. 7

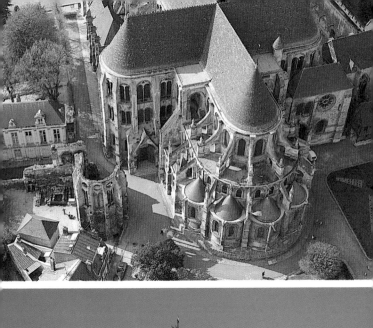

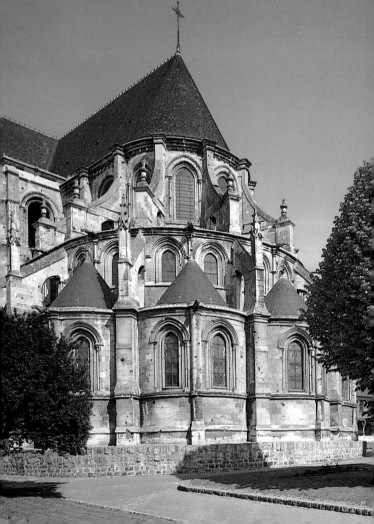

pellen mit gerader Wand folgen, die ebenfalls durch kräftige Strebepfeiler voneinander getrennt werden. Das gleiche findet man in Saint-Germain-des-Prés, dessen Sanktuarium vor 1163 fertig war und folglich aus der gleichen Zeit stammt wie das Chorhaupt von Noyon. Zwei weitere Merkmale lassen die Ähnlichkeit zwischen Noyon und der Pariser Kirche erkennen. Im ersten Chorjoch neben dem Querhaus erheben sich Türme. In Saint-Germain-des-Prés stammen diese jedoch von der Abteikirche des 11. Jh. Die Obergadenfenster waren in den geraden Chorjochen beider Kirchen ursprünglich doppelt.

Noyon weicht aber auch von diesem Pariser Bauwerk ab. Das mittlere Geschoss mit Fenstern und Dach, dem Emporengeschoss entsprechend, ist in Paris nicht vorhanden. Das letzte Geschoss, der Obergaden von Apsis und Chor, wurde im 18. Jh. erneuert. Die geschwungenen Strebepfeiler mit ihren Feuertöpfen verleihen dem ganzen ein barockes Aussehen.

Geht man auf der Südseite weiter, so kommt man zum **Querhaus** ②, das seit dem 19. Jh. einen Eingang hat. Es schliesst im Halbkreis ab, was eher ungewöhnlich ist. Dieselbe Form finden wir ebenfalls am nördlichen Querhaus. Man hat dieses Querhaus mit dem von Tournai oder auch mit dem aus der 2. Hälfte des 12. Jh. stammenden, südlichen Querhaus von Soissons verglichen, bei welchen allerdings ein mehr oder weniger breiter Umgang hinzukommt. Das Querhaus von Noyon ist insofern einmalig, als es eine ununterbrochene Vertikalbewegung, sowie in den beiden oberen Geschossen eine Aufeinanderfolge von Fenstern aufweist. Eine weitere Besonderheit ist der Laufgang an der Basis der letzten Fensterreihe. Zwischen den hohen Strebepfeilern der oberen Geschosse liegen Doppelfenster. Die Fenster des letzten Geschosses sind von einem runden Entlastungsbogen eingefasst. Dadurch entsteht vor dem Laufgang, der auch in den Strebepfeilern ausgespart ist, eine Arkadenwand. Die unteren Fenster sind das Ergebnis neuzeitlicher Restaurierungen. Das Ostportal, das ebenfalls sehr restauriert ist, besitzt keine Skulpturen mehr. Heute sieht man nur noch sechs Säulen und sechs Baldachine. Dazwischen muss man sich auf beiden Seiten des Portals je drei Figuren vorstellen. Der Wimperg über dem Portal ist ein regionales Merkmal, das an Portalen des 12. Jh. in den Departements Oise und Aisne häufig vorkommt.

Vom südlichen Querhaus aus kann der Besucher dem **Langhaus** entlang zur Westfassade gehen. Die Kapellen verstecken das Seitenschiff. *Geht man auf dem seitlich gelegenen Platz etwas zurück* ③, so sieht man die drei unterschiedlichen Kapellendächer, das einfache Fenster der letzten, das geschwungene Masswerkfenster der zweiten, und das Fenster im Rayonnant-Stil der ersten Kapelle. Die oberen, etwas zurückliegenden Fenster sind mit denen des Querhauses vergleichbar. Auch hier bestand ein äusserer Laufgang, der jedoch am Strebepfeiler vermauert wurde, da dort der Strebebogen aufsitzt. Man erhöhte also auf diese Weise die Stabilität des Gewölbes, was seltsamerweise auf der Nordseite nicht geschah.

Geht man bis zum **südlichen Fassadenturm** ④, so entdeckt man ein Doppelfenster, das dem unteren Turmgeschoss Licht gibt, was selten der Fall ist. Die Fassade ist der zuletzt errichtete Teil des Bauwerks. Um sie richtig in den Blick zu bekommen, *müssen Sie auf dem Kathedralvorplatz weit zurückgehen* ⑤. Die beiden massiven Türme werden an den Ecken von mächtigen, abgetreppten Strebepfeilern gestützt, die die Fassade in drei senkrechte Abschnitte teilen. Die vorstehenden Strebepfeiler der Türme werden durch eine Vorhalle verdeckt, die sich über die ganze Fassadenbreite hinzieht. Drei grosse Arkaden von gleicher Höhe mit profilierten Spitzbögen bilden den Eingang zur Vorhalle, welche ein Terrassendach abdeckt. Die beiden, nach dem Brand von 1293 hinzugefügten Strebepfeiler

8. Südliches Querhaus.

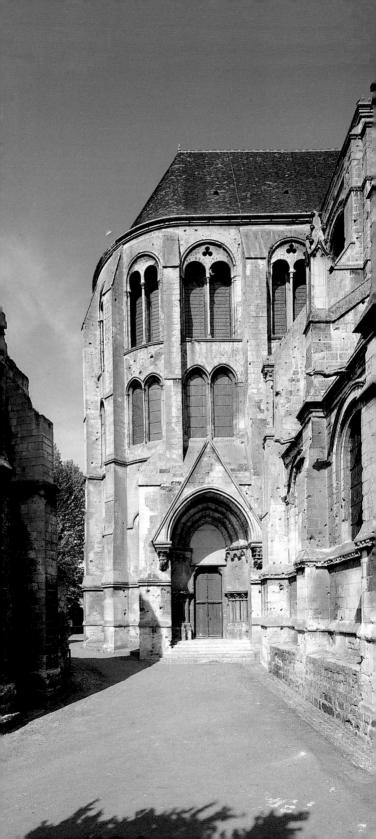

stützen sich an die Mittelarkade. Durch deren spitze, aneinandergereihte und mit kleinen Rosen geschmückten Wimperge wird die ursprünglich strenge Gestaltung gemildert.

Über der Vorhalle, die zu den Portalen führt, liegen Fenster, durch die der Innenraum Licht erhält. Drei Entlastungsbögen in Spitzbogenform fassen jeweils ein Drillingsfenster zusammen. Der linke Bogen wurde verstärkt, um den Nordturm stabiler zu machen. Die Fenstergruppe im Turm ist gleich, nur in der mittleren Gruppe ist das Axialfenster überhöht, die Rundbogenform ist jedoch überall zu sehen. Das dritte Geschoss besteht aus einer Galerie mit gestreckten Arkaden und Rundbögen, die sich auf schlanke Säulen stützen. Diese Galerie verläuft vor dem Giebel und setzt sich am Südturm fort. Am Nordturm ist sie seit dem Brand von 1293 nicht mehr vorhanden. An deren Stelle sieht man eine Brüstung und dahinter vier Öffnungen mit stark profilierten Spitzbögen. Die beiden Freigeschosse der Türme unterscheiden sich ebenfalls voneinander. Am Südturm sind drei hohe, einfach gestaltete Öffnungen nebeneinandergestellt, am Nordturm befinden sich vier später gebaute Öffnungen. Zwei werden jeweils von einer ausgezahnten Rose, einem rahmenden Bogen und einem Wimperg zusammengefasst.

Die auf den Seiten geschlossene ***Vorhalle*** (6) mit drei Kreuzrippengewölben schützt die drei Eingangsportale. Trotz der systematischen Zerstörung in der Französischen Revolution kann man noch Spuren einer Ausschmückung erkennen. Die Wandungen der Portale verkleiden die Strebepfeiler der Türme an deren Basis. Mehrere, von unten kommende, vorgelagerte Säulen umgeben die Portale und nehmen die Gewölberippen der Vorhalle, sowie die Bogenläufe der Portale auf. Zur Sockelzone der Wandung gehören eine profilierte Steinplatte und ein Wandabschnitt, auf dem in Quadrate eingefasste, vierblättrige Blumen und eine Reihe von Vierpassmedaillons erscheinen. Im darüberliegenden Abschnitt unterscheidet sich das Mittelpor-

tal von den später entstandenen Seitenportalen. Säulen und Kapitelle schmücken die mittleren Wandungen, die beiden anderen Portale haben eine glatte Wand, über die ein Blattfries und kleine Wimperge angebracht sind. Das Blattwerk in den Archivolten der Seitenportale wirkt schwerer als am Mittelportal.

Mittelpfeiler und Tympanon an jedem Portal waren früher mit Skulpturen geschmückt. Davon sind nur noch die Konsolen der Türstürze und die Figurensockel des Mittelpfeilers erhalten. Am Mittelportal lässt sich auf dem unteren Tympanonfeld noch eine Auferstehungsszene erkennen. Diese Reste und der Vergleich mit den Mittelportalen von Notre-Dame von Paris und von Amiens lassen darauf schliessen, dass hier das Jüngste Gericht dargestellt wurde. Auf den Vierpässen der Wandung stellte man Szenen aus der Genesis fest. Es wäre denkbar, dass am Mittelpfeiler eine Christusfigur war und in den Wandungen Apostelfiguren. Vor 1918 befand sich hier eine thronende Muttergottesstatue, die nun im hinteren Raum der Sakristei ist. Es handelt sich um eine Statue vom Ende des 12. Jh., die ganz eindeutig nicht hier hingehörte, und wohl eher vom südlichen Querhaus stammte. Das rechte Portal war der Verherrlichung der Muttergottes gewidmet mit ihrer Krönung im Tympanon, ihrem Tod und ihrer Auferstehung im Türsturz. Man weiss, dass der Hl. Eligius am linken Portal dargestellt war. So lässt sich in Anlehnung an Amiens ein Skulpturenprogramm zusammenstellen. Das Mittelportal war der Verherrlichung Christus vorbehalten, das rechte der Muttergottes und das linke den Heiligen der Diözese. Auch die Vierpassmedaillons des Sockelbereichs erinnern an die Fassade von Amiens, deren Portale gegen 1220-1225 geschaffen wurden.

9. *Mittelpfeiler vom Mittelportal, gegen 1220-1225.*

10. *Konsole des rechten Seitenportals.*

11. *Westfassade.*

9 | 10
11

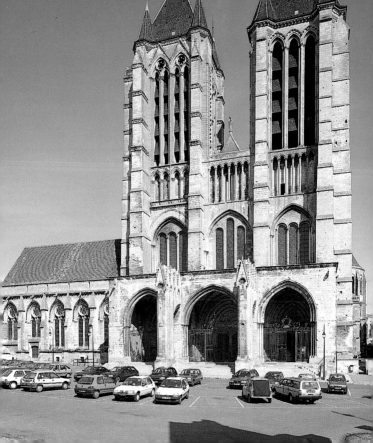

Das Innere

Eine solche Lichtfülle, wie sie im ersten Joch herrscht, hat man, dem Fassadenbau nach zu schliessen, mit Sicherheit nicht erwartet, denn man ahnt nicht, dass die aussen so massiv wirkenden Türme bis zum oberen Gewölbe ausgehöhlt sind und dadurch eine Art *Westquerhaus* ⑦ bilden. Die Kathedrale von Laon sah ursprünglich gleich aus. Eine solche Konzeption ist jedoch für Frankreich eine Seltenheit. Die sich in den Türmen befindenden Seitenfenster und die Fassadenfenster geben dem Raum seine grosse Helligkeit. Das drei Geschosse umfassende Turminnere hat unter den Obergadenfenstern ein Triforium. Drei Kreuzrippengewölbe bedecken dieses quergestellte Schiff, in dessen Anschluss das eigentliche Langhaus erst beginnt. Zwei massive Pfeiler, gleichzeitig die Ostecken der Türme, kennzeichnen den Eingang dazu.

Das *Mittelschiff* ⑧ ist von einfachen Seitenschiffen umgeben. Grosse Arkaden, Empore, Triforium und Obergaden gliedern die Wand, unterschiedliche Stützen, Säulen und Pfeiler im Wechsel, gestalten sie rhythmisch. Die Säulen enden am Bogenanfang der Arkaden, begrenzt von Kapitellen, über denen sich bis hinauf zum Gewölbe schlanke Dienste erheben. Die Pfeiler haben Wandvorlagen, die viel dicker sind als die Dienste und sich ohne Unterbrechung bis nach oben strecken, wodurch die Vertikalität sehr stark betont wird. Die unterschiedliche Form der Stützen gehört eigentlich zu einem sechsteiligen Gewölbe und lange Zeit war man der Meinung, dass das jetzige vierteilige Gewölbe erst nach dem Brand von 1293 gebaut wurde. Neuere Studien ergeben jedoch, dass am Anfang ein sechsteiliges Gewölbe geplant war. Da sich der Bau des Langhauses aber über das ganze letzte Drittel des 12. Jh. hinzog, entschied man sich schliesslich für ein vierteiliges Gewölbe.

Die grossen, spitzbogigen Arkaden sind einfach gestaltet und nur am Rand abgeschrägt. Von den Stützen unterbrochene, horizontale Gesimsbänder betonen die Trennung der Geschosse. Die Emporenöffnungen sind reich geschmückt, von einer Säulengruppe umstellt, einem wulstförmigen Bogen umgeben und einer einzelstehenden Säule unterteilt. Auf diese Weise entstehen Doppelarkaden, in deren Tympanon eine Dreipassöffnung ausgeschnitten ist. Das Triforium, ein schmaler, aus der Wand ausgeschnittener Laufgang, stellt eine Schattenzone her. Es verdeckt mit seiner Wand Dachstuhl und Dach der Empore. Aus diesem Grund ist eine Öffnung des Triforiums nach aussen unmöglich. Es ist mit gleichgestalteten Rundbögen auf kurzen Säulen versehen. Die Kapitelle der Langhausstützen, auf denen die Gewölberippen aufsitzen, sind in den oberen Teil des Triforiums hinuntergezogen, so dass die Obergadenfenster relativ niedrig sind. Es sind doppelte, von Säulen und einem Wulst gerahmte Rundbogenfenster. Der Aufriss des Langhauses hat vieles mit der gleichzeitig errichteten Kathedrale von Laon gemeinsam. Es ist ein Kennzeichen der ersten gotischen Bauwerke, in welcher Höhe die Obergadenfenster angesetzt sind. Die Maurermeister wagten es damals noch nicht, die Sohlbank unter dem Gewölbeansatz anzubringen, um die Stabilität des Bauwerks nicht zu gefährden, denn die seitlichen Einbauten, wie Seitenschiffe, Empore, Dachstühle, fingen den Schub des Hauptgewölbes ab. Die äusseren Strebebögen ermöglichten es, die seitlichen Strukturen niedriger zu machen und dem Gewölbe trotzdem seine Stabilität zu geben. Im 12. Jh. ist diese Art der Verstrebung noch im Anfangsstadium. Man ist nicht sicher, ob es am Chor gleich von Anfang an Strebebögen gegeben hat. Am Langhaus hat man sie wohl auch erst später hinzugefügt, und sie dazu noch zu einem späteren Zeitpunkt erneuert.

12. Vierteiliges Gewölbe, Langhaus.

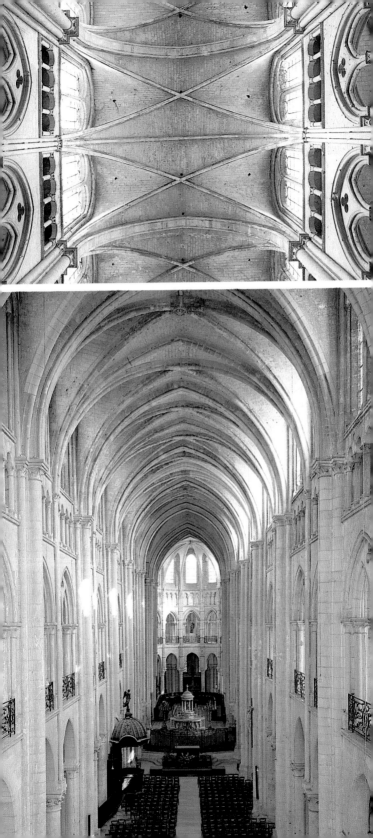

Die Seitenschiffe, im Gegensatz zum Mittelschiff, waren gleich zu Beginn mit vierteiligem Gewölbe geplant. Das erste Joch wirkt durch die Treppe, die zur Empore und auf die Türme führt, dunkler. Die folgenden Joche erhielten ursprünglich direktes Licht durch Fenster, die jedoch nach und nach mit dem Einbau der Seitenkapellen verschwanden. Am Eingang dieser Kapellen kann man noch die Stützen der Bögen und die dahinterliegenden Strebepfeiler sehen. Auf der **Südseite** (9) gibt es nur drei Kapellen. Die erste besteht aus zwei Jochen, die zwei folgenden aus je drei Jochen.

Vom südlichen Seitenschiff aus gelangt man ins **Querhaus** (10). Die vier Pfeiler der Vierung steigen in ununterbrochener Linie bis zum Gewölbe, wie es auch am Eingang zum Langhaus der Fall ist. Die zum Mittelschiff gerichteten Wandpfeiler gehen als einzige nicht bis zum Boden, sondern stützen sich auf Skulpturenkonsolen. Die beiden Konsolen der Westpfeiler sind besonders üppig mit Masken und Laubwerk verziert. Das erste Joch des südlichen Querhauses, auf das die Seitenschiffe zulaufen, zeigt zwei verschiedene Mauerbehandlungen. Im Westen wurden das erste Querhausjoch und das letzte Langhausjoch gleichzeitig und mit demselben Aufriss errichtet. Im Osten wurde das erste Joch zur gleichen Zeit wie der zuerst entstandene Chor gebaut. An diesem Wandabschnitt lehnt sich aussen der Turm, weshalb die Empore und das Obergadenfenster nur aus einer einfachen Öffnung bestehen. An Stelle eines echten Triforiums erscheinen Blendarkaden aus einer Folge von Kleeblattbögen auf Säulen.

Das zweite Joch wird im Westen teilweise von einer Seitenkapelle und im Osten von einer Treppe verdunkelt. Der Aufriss des Halbkreises kündigt sich jedoch schon an. Deutlich sieht man die unterschiedliche Wandgestaltung, denn das Triforium wurde ins Emporengeschoss verlegt und dient als Verbindungsgang zu den Emporen von Chor und Hauptschiff. Diese Verlegung ermöglichte den Bau von zwei übereinanderliegenden Fensterreihen. Vor der unteren Reihe, auf der Abdeckung des Triforiums, verläuft ein innerer Laufgang, mit Doppelarkaden, die von einem gerundeten Entlastungsbogen zusammengefasst werden. In der oberen Reihe stehen die Fenster einfach doppelt nebeneinander. Statt den Laufgang vor die oberen Fenster zu setzen, wie es aussen der Fall ist, finden wir ihn hier ebenfalls vor den Doppelfenstern, aber ein Geschoss tiefer. Ab dem Triforium, d.h. über den Fenstern, die im 19. Jh. wieder oder überhaupt durchbrochen wurden, ist die zweischalige Wand ausgehöhlt. Das ist für das damalige Frankreich selten. Man findet dieselbe Gestaltungsweise nur noch an den Querhauskapellen von Laon und an der Fassade von Saint-Remi von Reims.

Auch die Stützen, die an der südlichen Querhauswand aufsteigen, haben ihre Besonderheit. Profilierte Schaftringe erscheinen in verschiedener Höhe. Hervortretende Gesimsbänder betonen die Geschosse und werden um die Stützen herumgeführt. Solche Schaftringe findet man noch im letzten Langhausjoch, welches vermutlich zusammen mit dem Querhaus errichtet wurde, aber nicht mehr in den folgenden Jochen.

Von der **Vierung** (11) aus blickt man in das Hochschiff von **Sanktuarium, Chor** und **Apsis.** Wie im Langhaus, so ist auch hier der Aufriss vierteilig, mit dem Unterschied jedoch, dass das Triforium aus Blendarkaden besteht. Die Raumwirkung in Chor und Querhaus ist durch die mit Schaftringen zusammengesetzten Stützen gleich. Im geraden Teil des Chors sind die Joche breiter als im Halbrund der Apsis, was eine unterschiedliche Gestaltung ergibt, zu einem Stützenwechsel wie im Langhaus kommt es nicht. Die erste

14. *Chor : nördliche Wand und südliche Empore.*

15. *Südquerhaus vom Nordquerhaus aus.*

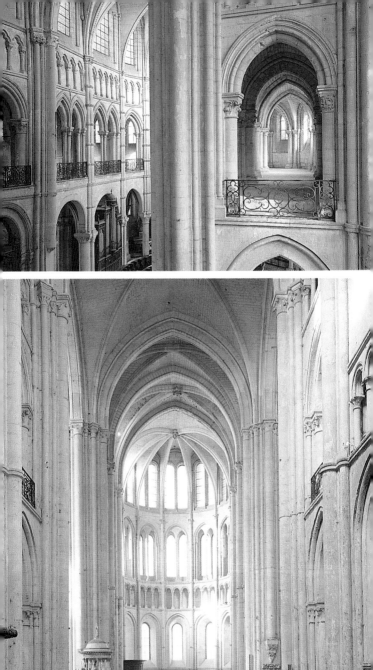

Emporenöffnung, die sich unter dem Turm befindet, besteht aus einem einzigen Bogen, die folgenden haben Doppelbögen mit einer sie trennenden Säulengruppe. Es ist anzunehmen, dass die Obergadenfenster ursprünglich auch doppelt waren. In der Apsis haben die Arkaden Spitzbögen, die Säulen sind überaus schlank, Emporen- und Obergadenfenster sind Einzelöffnungen. Das Blendtriforium passt sich der Jochbreite an und zeigt, mit Ausnahme des Mitteljochs, gleichgestaltete Kleeblattbögen. Bevor Sie die Vierung verlassen, werfen Sie noch einen Blick auf das Gewölbe von Chor und geradem Querhaus. Es ist vierteilig wie im Langhaus, und war vermutlich von Baubeginn an so geplant.

Gehen Sie auf der Südseite in den **Chorumgang** (12). Er ist mit Kreuzrippengewölben bedeckt. Im Vergleich zum Langhaus, das später entstanden ist, ist das Profil der Gewölberippen hier viel dicker. Das erste Joch ist wegen der dahinterliegenden Treppe zugemauert. Es folgen zuerst die offenen Seitenkapellen, dann die Kranzkapellen der Apsis. Kräftige Strebepfeiler trennen die Kapellen voneinander. Zum Chorumgang hin sind sie mit eigenartig gewellten Stützen versehen, deren Kapitelle mit ihrem Ranken- und Laubwerk, ihren Vögeln und Fabeltieren noch ganz romanisch wirken. Mit Schaftringen versehene Säulen nehmen in diesen Kapellen die Gewölberippen auf. Vor dem unteren Wandabschnitt stehen durchlaufend Blendarkaden mit Rundbögen ; die Kapitelle dieser kleinen Säulen sind oft mit geometrischem Muster und ganz verschiedenartig verziert. Die Fenster werden von Säulen und Wülsten eingerahmt. Beachtung verdient auch der Schlussstein im **axialen Joch des Chorumgangs** (13), auf dem eine thronende und segnende Christusfigur dargestellt ist. Das Gewölbe der **Kranzkapellen** (14) besteht aus fünf Rippen, dessen fünfte Rippe jeweils zwischen zwei Fenstern endet.

Das **nördliche Querhaus** (15) ist das Gegenstück zum südlichen, allerdings in weniger restaurierter Form. Im Erdgeschoss gibt es keine Fenster

und hat es wohl auch nie welche gegeben, da sich direkt dahinter Gebäude befinden. Aus demselben Grund sind die Fenster darüber weniger zahlreich. Die Tür in der Achse des Querhauses führt zur **Sakristei** (16), eine weitere Tür daneben zur **Schatzkammer** (17). Eine dritte Tür an der Ostwand des Querhauses, in unmittelbarer Nähe von Seitenschiff und Chor, ermöglicht den Zugang zum **Nordturm** und zur **Chorempore** (18) (Besichtigung zu bestimmten Gelegenheiten möglich). Das Gewölbe der Chorempore hat einen erstaunlichen Schmuck zu bieten : es hat fünf Rippen, wie die Kranzkapellen, die Gewölbeabschnitte werden durch einen Gurtbogen voneinander getrennt, die zwischen zwei Rundstäben mit Rosen verziert sind. Ausserdem reihen sich um die Schlusssteine, am Beginn der Rippen, stark hervortretende Köpfe wie zu einer Krone aneinander. Solche Schlusssteine wurden später sehr beliebt.

Die am nördlichen Querhaus gelegene **Schatzkammer** *(auf Anfrage geöffnet)* wurde gegen 1170-1175 gebaut. Die Form der Fensterrose und des Blattschmucks lässt auf dieses Datum schliessen. Sie ist zweigeschossig. Der Raum im Ergeschoss, das "Revestiaire", war eine Vorform der Sakristei und diente zur Aufbewahrung liturgischer Gewänder. Im ersten Stock befinden sich zwei gewölbte Räume. In einem wurden die Urkunden aufbewahrt, im anderen die wertvollsten Stücke des Domschatzes, insbesondere Goldschmiedekunst, Reliquiare und Heiligenschreine. Von grosser Besonderheit in diesem Raum war das aus der Bauzeit stammende Eisengitter vor dem Rosenfenster. Es wurde erst 1876 ausgebaut und ist heute noch in der hinteren Sakristei zu sehen.

Vom Querhaus aus *gehen Sie nun* durch das **nördliche Seitenschiff des Langhauses** (19) *zur Fassade.* Das

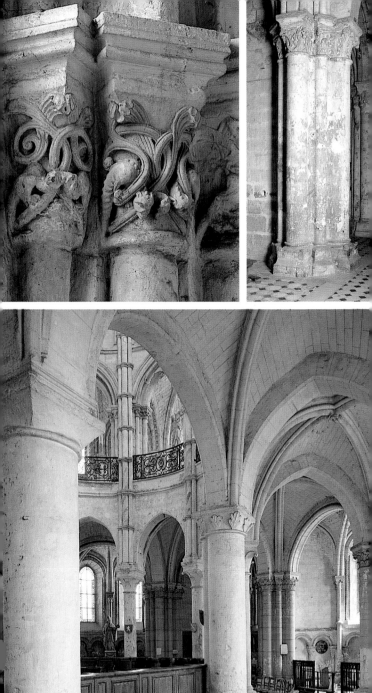
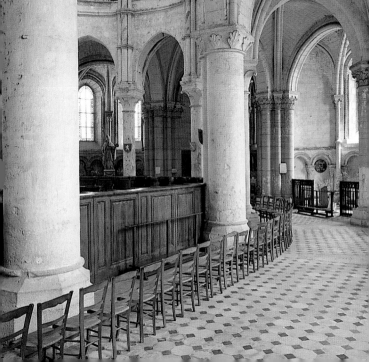

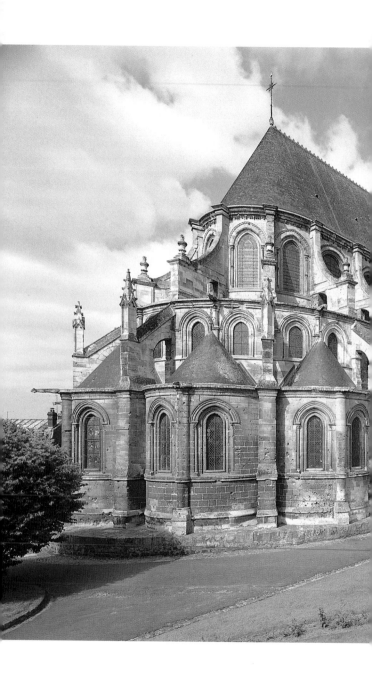

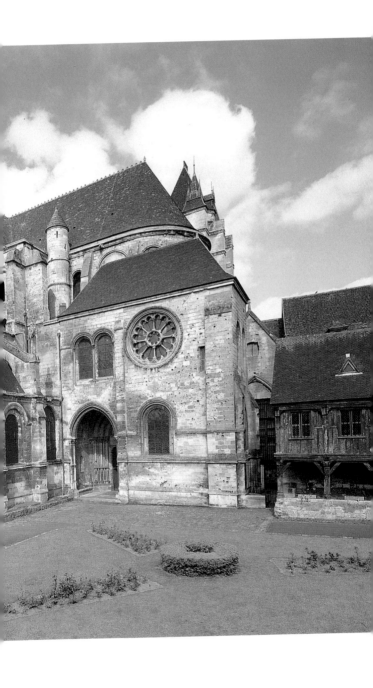

nördliche, wie das südliche Seitenschiff, ist von Osten nach Westen errichtet worden. An die letzten eineinhalb Joche schliesst sich aussen ein Baukörper an, der ursprünglich zum Kreuzgang gehörte. Interessant ist, dass er schräg und nicht im rechten Winkel zum Langhaus steht, was für alle Gebäude am Ostflügel des Kreuzgangs ebenso der Fall ist. Der schräge Verlauf ist nichts anderes als eine Anpassung an die gallisch-römische Mauer. Von hier aus gab es auch eine direkte Verbindung zum Querhaus. Zwischen den Strebepfeilern der folgenden sechs Joche wurden Ende des 13. Jh. *sechs Kapellen* (20) im Rayonnant-Stil errichtet. Die sehr fein profilierten Bogenanfänger und Gewölberippen stützen sich auf Konsolen. Lanzettbahnen und eine krönende Rose ist das Grundmuster für das Masswerk der grossen Fenster, die dennoch in jeder Kapelle verschieden wirken. Eine Tür im Anschluss an die Kapellen im zweiten Seitenschiffjoch führt ebenfalls zum Kreuzgang.

Bevor Sie die Kathedrale verlassen, können Sie, von der Mitte des **Westmassivs** aus, noch einmal das quergestellte Schiff des 13. Jh. auf sich wirken lassen, das durch seinen dreiteiligen Aufriss in sich ausgewogen ist und sich vom übrigen Bauwerk abhebt. Die Kathedrale von Noyon ist mit der Kathedrale von Laon eines der bedeutendsten Bauwerke der frühgotischen Architektur des 12. Jh. in der Picardie. Die plastische und rhythmische Durchformung der Wand, die Aufeinanderfolge der vier Geschosse, wo sich Rund- und Spitzbogen gekonnt verbinden, die verhältnismässig kleinen Fenster, die dem Innenraum dennoch eine aussergewöhnliche Helligkeit geben, sind charakteristisch für die Kathedrale von Noyon.

Ausgestaltung und Ausstattung

Vom Langhaus gehen wir in Richtung Chor.

Beim Betreten der Kathedrale ist man vor allem von der im Innenraum herrschenden Harmonie beeindruckt. Betont wird diese Harmonie noch durch 35 Emporengeländer in Chor und Hauptschiff, die gegen 1770 eingebaut wurden. Kunstschmiedearbeiten vom 12. bis 19. Jh., davon allein 56 Gitter, sind im ganzen Gebäude zu sehen und stellen den Hauptanteil der erhaltenen Einrichtungsgegenstände dar. Die drei von 1688 stammenden Gitter (1) zum Kathedralvorplatz hin veranschaulichen schon am Eingang, welch enge Verbindung zwischen den Materialen Stein und Eisen besteht.

Die Kathedrale besass schon 1334 eine erste Orgel. Im 17. Jh. baute Philippe Picard eine Orgel an der Innenwand der Fassade, die jedoch durch den Brand 1918 völlig zerstört wurde. Dort findet man heute Fenster (2), die von Claude Courageux aus Anlass der 1000-Jahr-Feier der Krönung Hugo Capets geschaffen wurden und den Innenraum mit Farbe und Glanz erfüllen. Diese drei Fenster stellen die Monarchie der Kapetinger in Form eines Baumes dar, der oben in das dominante Blau Frankreichs übergeht, das mit einer Krone besetzt ist. Das Monogramm Hugo Capets erscheint zusammen mit den Daten 987-1987 im unteren Teil des Fensters. Zwei Mitren erinnern an die beiden Schutzheiligen und Bischöfe von Noyon, Medardus und Eligius.

Am siebten Nordpfeiler des Langhauses steht die Kanzel (3) vom Ende des 17. Jh. Im 19. Jh. wurde sie der Kirche Saint-Thomas von Crépy-en-Valois abgekauft. Sie ist reich mit Schnitzereien verziert : an der Treppe und auf dem Kanzelkorb finden wir im Wechsel Blumenmotive und Pilaster, sowie eine Figur des Hl. Eligius, an der Kanzelrückwand eine Darstellung der Himmelfahrt Mariens, auf dem Schalldeckel Engelsfiguren.

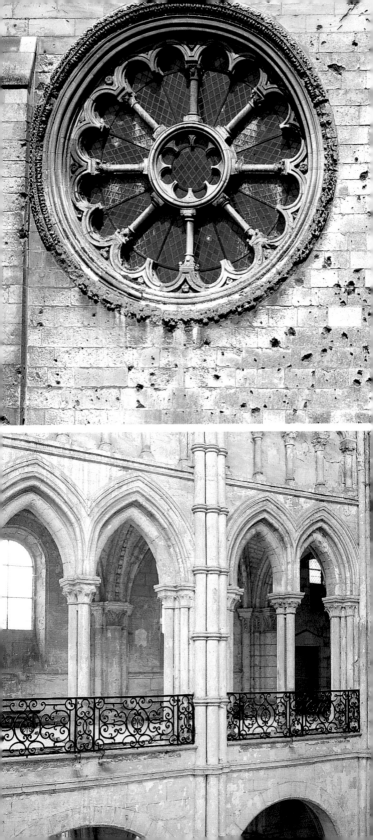

Gehen Sie durch das südliche Seitenschiff ostwärts.

An der Treppenmauer zum Südturm ④ ist der Glockenschwengel der grossen, um 1610 entstandenen Glocke befestigt, die ein Gewicht von 18000 Pfund hatte. Die im Ancien Régime eingeschmolzenen Glocken wurden in neuerer Zeit durch fünf Glocken ersetzt, die daran erinnern sollen, dass Noyon die vielsagende Benennung "die wohlklingende Stadt" hatte, denn es gab hier nicht weniger als zehn Pfarrkirchen, zwei Abteien und drei Klöster.

In der ersten Kapelle des südlichen Seitenschiffes, der 1297 gestifteten **Heilig-Grab-Kapelle** ⑤, fällt ein wertvolles Möbelstück auf, ein mehr als 2,70m breiter Eichenschrank mit Beschlägen aus dem 13. Jh. Er diente zur Aufbewahrung entweder von Urkunden und liturgischen Gewändern oder auch von Reliquienschreinen. Dieser Schrank ist mit dem der Kathedrale von Bayeux vergleichbar. Ähnliche Beschläge findet man an einem Schrank der Kathedrale von Chester und einem von Saint-Denis, den man heute im Musée des Arts décoratifs (Paris) sehen kann. Noch andere mittelalterliche Möbelstücke aus der Kathedrale sind erhalten. Da sie äusserst empfindlich sind, werden sie im Museum des Bischofspalasts aufbewahrt. Das Altarbild ist die Kopie der **Pieta** von Enguerrand Carton (Louvre). Marcel Caud hat 1912 seine Kopie auf die Grösse der Nische abgestimmt. Es ist in der Kathedrale das einzige Gemälde des 20. Jh. mit religiösem Thema. Beim Verlassen der Kapelle sollten Sie unbedingt einen Blick auf die Kapellenschranke des 18. Jh. werfen. Es handelt sich um eine doppelseitige Schmiedearbeit mit vielen verschiedenen Motiven aus Eisenblech, die sich fächerartig entfalten (Blattwerk, Rosetten, Kreuzblumen).

Die **Mariahilf-Kapelle** ⑥ (vormals die Kapelle einer Bruderschaft) wurde gegen 1528 von Charles I. de Hangest gestiftet. Ihre 1928 restaurierte Ausschmückung entspricht noch ganz dem Flamboyant-Stil. Auf den hängenden Schlusssteinen sind Sybillenfiguren, Wappen der Familien Hangest und Amboise und die Kette des Heilig-Geist-Ordens dargestellt. Von der aus der gleichen Zeit stammenden Kapellenschranke sind zwei Abschnitte erhalten : gerade Rundstäbe aus Eisen sind miteinander verschlungen und werden von ausgebauchten Scheiben zusammengehalten. Jeder Abschnitt ist auf einen Holzrahmen montiert, was eine höchst originelle Verbindung ergibt. Zwei Renaissance Kandelaber zieren den Holzrahmen oben. Vom ehemaligen Lettner stammt vermutlich die zweiflügelige Tür vom Anfang des 17. Jh. Auf dieser kunstvoll gearbeiteten Gittertür erscheinen Motive wie Fruchtknoten aus getriebenem Metall, Wasserblattwerk, Blattwerk aus flachem Schmiedeeisen und Voluten in G-Form, die im 17. Jh. alle sehr beliebt waren. In dieser Kapelle steht ein Altar aus der Benediktinerabtei St. Eligius, die in der Französischen Revolution verkauft und dann zerstört wurde. Dieser Wandaltar aus Marmor mit geschwungener Grundform und ebenfalls geschwungener Vorderseite ist eine beachtenswerte, bildhauerische Leistung aus den Jahren 1770-1780. Nur das Monogramm in der Mitte, die Abtreppungen und die Tabernakeltür mussten restauriert werden. Ein acht-armiger, vergoldeter, aus Holz ge-schnitzter Leuchter aus dem 17. Jh. gibt das nötige Licht.

Die **Herz-Jesu-Kapelle** ⑦ (vormals Nikolaus-, heute Sakramentskapelle) stammt von 1643 und konnte nach 1918 dank einer grosszügigen Spende restauriert werden. Die drei feststehenden Gitter, die sie abgrenzen, sind archaisierender im Aussehen als die der vorhergehenden Kapelle. Lange, viereckige Eisenstäbe sind geradlinig auf einem Holzrahmen befestigt, der die Chiffre DDN trägt.

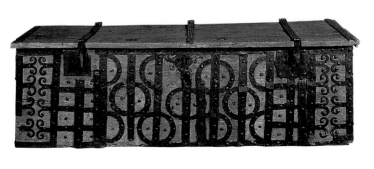

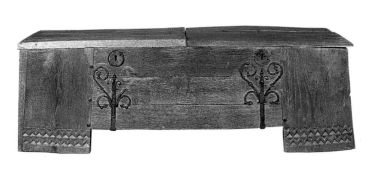

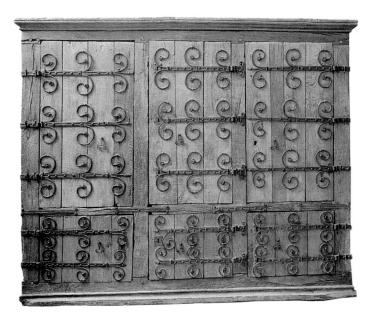

Bekrönt sind diese Gitter durch einander gegenüberstehende Buchstaben C und S oder durch ausgestanzte, getriebene Blechmotive in Rosen- und Blattform, die alle auf eine Entstehungszeit um 1640 hinweisen. Die Täfelung stammt aus dem zerstörten Kartäuserkloster Mont-Renaud (Gemeinde Passel). Die Paneele sind unterschiedlich. Überwiegend zeigen sie einen Rocailledekor mit Wasserblättern, Muschel- und Chicoréeformen aus der Mitte des 18. Jh. Auf einigen, später entstandenen Paneelen kann man Musikinstrumente und liturgische Gegenstände sehen, die durch Bänder miteinander verbunden und oben durch einen Ring gehalten werden. Weitere Paneele dieser Art findet man an den Retabeln der Nordkapellen. Aus demselben Kartäuserkloster stammen auch zwei Paneele im Chor, auf denen der Hl. Bruno und Ludwig der Heilige in Verklärung dargestellt werden.

Der Altar und das Retabel stammen aus dem Kapuzinerkloster von Noyon. Beide mussten umgearbeitet werden, damit sie an die Ostwand passten. Sie sind nicht gleichzeitig entstanden: das Retabel wurde 1735 von Jean Froment in der Art eines Bauwerks entworfen und wirkt durch seine 8m Höhe und seine, wenn auch reduzierte Breite, viel zu gross für den Altar. Vier korinthische Säulen umgeben eine Statuennische und tragen das Gesims und den mit zwei Engeln gekrönten Giebel. Der Altar selbst, aus Eiche und gegen das Retabel gestellt, zeigt auf den Abtreppungen zwei geschnitzte Szenen mit Halbrelief, "*Die Ernte des Mannas*" und "*Moses und die eherne Schlange*". Rechts vom Altar steht ein Kredenztisch aus der Mitte des 18. Jh., dessen rote Marmorplatte auf geschwungenen Füssen aus vergoldetem Holz ruht.

Zwei Gemälde müssen in dieser Kapelle noch erwähnt werden. "*Noli me tangere*", das Werk eines Schülers von Flandrin, des Lyoner Künstlers Jean-Baptiste Poncet, der 1866 im Salon in Paris ausstellte (dieses Gemälde wurde von Napoleon III. erworben und der Kathedrale überge-

ben). Das zweite Werk des 19. Jh. ist das Gemälde "*Die Hl. Godebertha empfängt in Anwesenheit Clothars III. den Ring aus der Hand des Hl. Eligius*". Da Godebertha Noyon vor einer Feuersbrunst gerettet hatte, wurde sie hier besonders verehrt. Deshalb befanden sich in der ihr geweihten Kapelle mehrere Werke, auf denen sie dargestellt war, die jedoch alle 1918 verloren gingen. Grabplatten an den Wänden erinnern an Geistliche, die im 19. Jh. hier tätig waren und deren Herzen in dieser Kapelle aufbewahrt werden. Auf dem Boden eingelassen ist die Grabplatte von François Isaac de La Cropte de Bourzac, dem ersten Edelmann des Prinzen von Conti.

Bevor wir in den südlichen Chorumgang gehen, sehen wir uns den **Hauptaltar mit seinem prächtigen Schmuck an** (8).

Alle Historiker hatten seit 1836 übersehen, dass es sich bei dem Architekten des Hauptaltars nicht um Godot, Pfaff oder Louis handelt, sondern um Jacques Gondoin (1737-1818), der insbesondere für den Bau der Ecole de Chirurgie und die Säule auf dem Place Vendôme in Paris bekannt ist. Bis zur Mitte des 18. Jh. wurde die Messe in einem Sanktuarium gefeiert, das mit Vorhängen umgeben war. Die Gläubigen konnten den Priester nicht sehen. Der im 14. Jh. gebaute Lettner riegelte das Langhaus ab und versperrte die Sicht in den Chor. Teile dieses Lettners wurden bei den Ausgrabungen 1921-1922 von den Architekten Collin und Révillon gefunden.

Die vom Trienter Konzil (1545-1563) eingeführte neue Liturgie sollte den Gläubigen das Allerheiligste zeigen und die Geheimnisse des Glaubens verständlicher machen. Deshalb wurde ein Sakralraum geschaffen, der Einblick ins Innere bot. 1756, nach dem Abriss des Lettners,

25. "*Noli me tangere*" von J.-B. Poncet.

26. *Die Hl. Godebertha empfängt in Anwesenheit Clothars III. den Ring vom Hl. Eligius.* 25
26

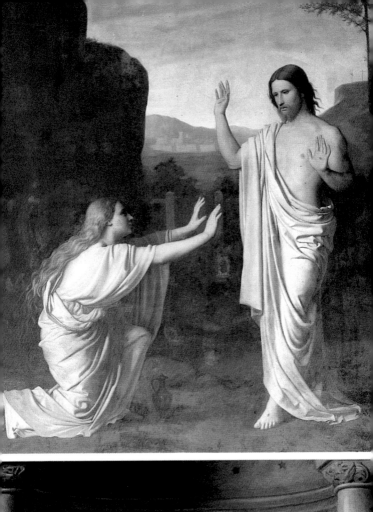

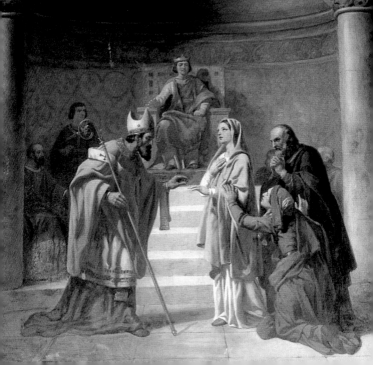

baute der königliche Hofschreiner von Compiègne Courtois, auch Cambray genannt, 1757 die neue Chorausstattung ein (Chorgestühl, Chorgitter, Holzmodell des Altars). Zwischen 1758 und 1777 trafen die Domherren bezüglich des Altars keine Entscheidung. Erst 1778 wurden die Pläne von Gondoin gebilligt. Am 28. Mai 1779 fand die Grundsteinlegung für den Altar statt, die Chorarkaden wurden geöffnet, eine *Himmelfahrtsdarstellung* und eine **Gloria** beseitigt. Am 17. August 1779 fand die Weihe des Altars durch den Dekan des Kapitels statt. Der Preis belief sich auf 44 356 Livres. Courbin stellte die Kunstschmiedearbeit her, Dropsy (1719-1790) die Marmorarbeiten, Olivier die vergoldeten Bronzen, Baudrimont und Moyer den Plattenbelag des Chors.

Der nach römischem Vorbild geschaffene Hauptaltar ist ein Tabernakelaltar und zugleich ein Reliquienaltar, in dem Schreine sichtbar ausgestellt sind. Die Reliquien des Hl. Mummolin, des Hl. Eligius und der Hl. Godebertha sind hier aufbewahrt. "Bei einem offenen Altar nach römischem Vorbild ist alles ein Schauspiel", schreibt ein Domherr. Drei halbkreisförmige Stufen aus rotem, weissgeädertem Marmor führen zu einem erhöht liegenden Altartisch, der von sechs Engelsfiguren und sechs an einer massiven Rückwand stehenden Stützen getragen wird. Darüber erhebt sich ein runder Tabernakel mit einem Ziborium. Für den Altar wurde weisser, graugeäderter und gelber Marmor verwendet. Die aufgelegten Verzierungen aus vergoldeter Bronze bestehen aus Schlangen, Girlanden und Rankenwerk. Deutlich kommt zum Ausdruck, dass es sich hier um eine Inszenierung handelt und dass es dem Architekten vor allem darum ging, den Altar vom Mittelschiff aus zur Geltung zu bringen. Deshalb musste der Lettner abgebrochen werden, das Chorgitter durchscheinend sein und die Rückwand der neunzig, der sechzig Chorherren und ihren Nächsten bestimmten Chorsitze gekürzt werden. Der Bodenbelag im Rautenmuster aus weissen, schwarzen und roten

Platten trägt ebenfalls dazu bei, dass der Blick direkt auf den Altar gelenkt wird. Auch das schmiedeeiserne Chorpult ordnet sich der Klarheit des Raums unter. Damit der Domherren, die hinter dem Altar ihren Platz hatten, den Zelebranten verstehen konnten, war unter dem Altar im Boden ein Schallkasten zur verstärkten Wiedergabe des Tons eingelassen.

Der Revolutionär André Dumont bewahrte den Hauptaltar in der Französischen Revolution vor der Zerstörung, wandelte ihn jedoch in einen Altar für die Göttin der Vernunft um, auf dem die Lade der Konstitution die Muttergottesstatue ersetzte. Ein Gerüst schützte den Altar 1918 vor Schaden. Die neben dem Altar stehenden Leuchter wurden 1937 aus Anlass des Jubiläums von Mgr. Lagneau geschaffen. E.-M. Lenoir und J.-C. Bertin restaurierten den Altar zwischen 1976 und 1978. Ein sehr schöner Chorleuchter aus dem 13. Jh. passt bestens zu dieser Altarausstattung.

Im **Südquerhaus** befindet sich seit 1998 ein Kapitell des 13. oder 14. Jh. aus der St-Eligius-Abtei. Es wird heute als Taufbecken ⑨ benutzt.

Im **Chorumgang** sind noch zahlreiche Wandmalereien erhalten. Die älteste Farbschicht stammt vermutlich aus dem 15. Jh., die letzte aus dem 18. Jh. Bedauerlicherweise wurden diese Malereien sehr beschädigt, als der Architekt Selmersheim 1873 die Wände einer Reinigung unterzog, um die Kapitelle des Sanktuariums und der Kranzkapellen besser zur Geltung kommen zu lassen.

In der **Katharinenkapelle** ⑩ (erste Südkapelle) wurde die interessanteste Wandmalerei freigelegt, die 1991 von J. Oliveres restauriert wurde. Sie stammt aus dem 16. Jh. und bedeckt in zwei Registern die ganze Ostwand. Im ersten Register *erscheint Christus der Hl. Maria-Magdalena als Gärtner*, im zweiten wird die *Auferste-*

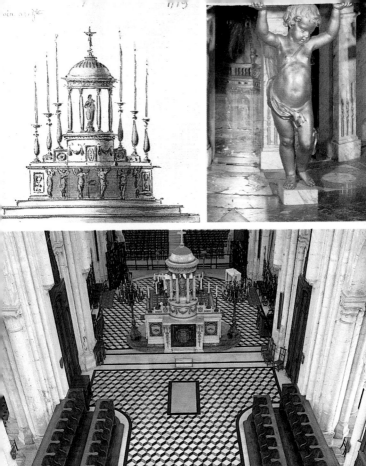

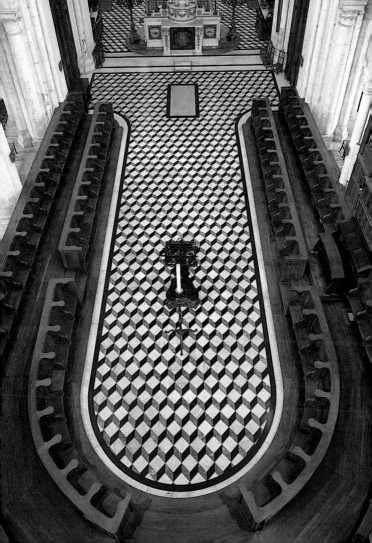

hung Christi dargestellt. In dieser Kapelle ist noch der schmiedeeiserne Arm eines Wandleuchters aus dem 18. Jh. mit Manschette und Dorn erhalten.

In der **zweiten Kapelle** (11) hat man bei Untersuchungen festgestellt, dass ebenfalls Wandmalereien vorhanden sind. Hier befindet sich ein Denkmal zu Ehren der Jungfrau von Orleans, das aus Anlass der Gedenkfeiern 1907 von Emile Pinchon (1872-1933) in Gips geschaffen wurde. Es geht um die Rehabilitierung Johannas, die von Guillaume Bouillé in die Wege geleitet wurde.

In der **Eligiuskapelle** (12) (vierte Südkapelle) und der **Medarduskapelle** (12) (vierte Nordkapelle) sind Blumenarrangements aufgestellt. Diese "bouquets provinciaux" wurden anlässlich der letzten Schützenfeste dem siegreichen Schützen als Preis verliehen. Tonfiguren aus dem 19. Jh. ihrer Schutzheiligen befinden sich ebenfalls hier.

Die **Marienkapelle** (13) (Axialkapelle, die ursprünglich dem Hl. Eligius geweiht war) erhielt im 19. Jh. eine neue farbige Ausmalung. Hier sind die einzigen Farbfenster aus dem Mitteralter zu sehen. Man kann sich heute schwer vorstellen, welch bedeutenden Platz die mittelalterlichen Farbfenster einnahmen, da nur noch Fragmente vom Fenster mit dem Leben des Hl. Pantaleon aus dem 13. Jh. und einige Bordürenreste in den Kranzkapellen erhalten sind. Die Emporen- und Obergadenfenster hatten Verglasungen mit geometrischen oder dekorativen Grisaillemotiven. Eine Ausnahme bildete das Axialfenster der Apsis mit einer Kreuzigungsdarstellung aus dem 17. oder 18. Jh. In den Fenstern des südlichen und nördlichen Querhauses und der Langhauskapellen sah man eine Auslese in Farbe der bedeutendsten Heiligenlegenden, in den Obergadenfenstern war jedoch helles Glas verwendet. Die Zerstörung der Farbfenster begann im 18. Jh. und wurde in der Französischen Revolution fortgesetzt. Verschont blieben nur neun Szenen aus dem _Leben des Hl. Pantaleon_ aus den Jahren 1220-1230. Diese waren vorübergehend im

"Revestiaire" eingesetzt und befinden sich seit etwa 1825 auf zwei Fenstern der Axialkapelle.

Das linke Fenster (Nr. 1) stellt von links oben nach unten und von rechts unten nach oben folgende Szenen dar: _Begegnung des Hl. Pantaleon mit dem Kaiser Maximian (286-310), Pantaleon wird von zwei Ärzten beim Kaiser wegen seines Glaubens verraten, Pantaleon wird am Kreuz mit brennenden Fackeln gefoltert, Pantaleon wird den wilden Tieren vorgeworfen, Enthauptung Pantaleons, mehrere Zuschauer finden den Tod unter dem Folterrad._

Im rechten Fenster (Nr. 2) sind von oben nach unten und von unten nach oben folgende Szenen zu erkennen: _Marter des Hl. Pantaleon durch das Rad, Enthauptung von Ermolaus, einem Lehrmeister Pantaleons, Pharisäer und Heiden verraten den Glauben des Heiligen._ Die Szenen des rechten Fensterabschnitts sind modern.

In der **dritten Nordkapelle** (14) des Chorumgangs steht das Porträt von Mgr. Lagneau, der von 1888 bis 1940 Dekan der Kathedrale war. Es wurde im Mai 1939, kurz vor dessen Tod, von Ch-E. Poirier geschaffen.

Die **zweite Kapelle** (15) ist dem Leben des Domherren J-L. Guyard de Saint-Clair gewidmet, der 1792 in der Französischen Revolution den Märtyrertod fand und 1926 selig gesprochen wurde. Vor der **ersten Kapelle** (16) hängt ein Gemälde des aus Noyon stammenden Malers Feuchère, auf dem das Fegefeuer dargestellt ist (1830).

Das **nördliche Querhaus** wurde im 18. Jh. umgestaltet und erhielt vier Nischen (17), die vermutlich mit Evangelistenstatuen besetzt waren. In zwei davon stehen auch heute Figuren- eine aus Chambéry stammende

30-31. Leben des Hl. Pantaleon, linkes Fenster, rechtes Fenster

32. Christus erscheint Maria-Magdalena als Gärtner, Wandmalerei, $\frac{30|31}{32}$ 16. Jh..

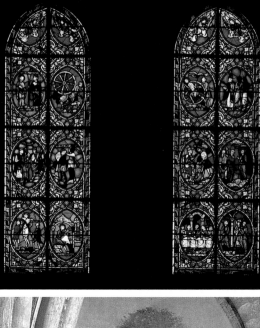

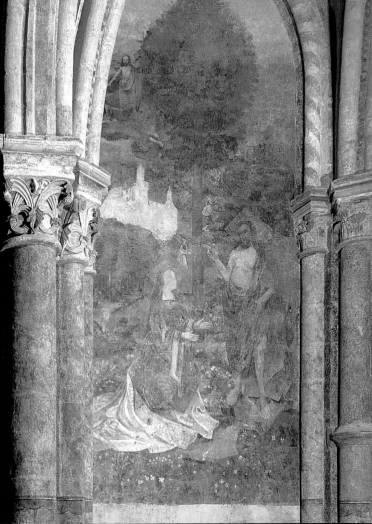

Muttergottesfigur aus Holz, die während des 2. Weltkriegs gestiftet wurde und eine bemerkenswerte Nussbaumschnitzerei des 17. Jh., die allerdings nicht richtig in die Nische passt. Sie zeigt den *Hl. Michael im Kampf mit dem Drachen.* Man sieht den Heiligen in römischer Soldatenkleidung, wie er mit kraftvoller Bewegung dem Ungeheuer die Lanze in den Körper stösst. Etwa vierzig, meist auf volkstümliche Bräuche zurückgehende Statuen verschiedener Grösse aus den zerstörten Abteien und Pfarrkirchen der Stadt sind heute noch im Besitz der Kathedrale. Zu sehen sind sie entweder im Museum, in der Sakristei oder auch in der hinteren Sakristei (*auf Anfrage geöffnet*).

Spuren der berühmtesten Wandmalerei (18) der Kathedrale sind auf der Westwand des Querhauses erkennbar. Diese ist in der Französischen Revolution zerstört worden. Es handelte sich um ein "edles und altes Bild Karls des Grossen", der 768 in Noyon zum König ernannt wurde. In seiner linken Hand hielt er die Weltkugel, in seiner rechten das Modell der Kirche von Noyon. Die fragmentarische Inschrift könnte bedeuten, dass diese Malerei 1517 restauriert oder hierher verlegt wurde, da sie sich ursprünglich in der Axialkapelle, der sog. Eligiuskapelle, befand. Auf der gegenüberliegenden Wand kann man noch eine *Kreuzigungsdarstellung* (19) des 15. Jh. erkennen, die vermutlich als Altarbild diente.

Die *Godebertha-Kapelle* (20) (früher dem Hl. Quentin geweiht) wurde, wie die drei folgenden, 1229 errichtet. Eine Figur aus Holz, die eine auf der Wand gemalte *Kreuzigungsszene* des 14. Jh. verdeckt, stellt die Hl. Godebertha dar. In der rechten Hand hält sie den Ring, den sie vom Hl. Eligius empfangen hat. Der Hl. Eligius, Bischof von Noyon (640-659), entsprach der Bitte Godeberthas, eines jungen Mädchens aus adliger Familie, die sich ganz dem religiösen Leben weihen wollte und gründete eine Abtei, deren Leitung ihr anvertraut wurde. Nachdem sie die Stadt mehrmals vor Brand gerettet hatte, wurde sie zur Schutzpatronin von Noyon.

Vor kurzem wurden in der *Hilariuskapelle* (21) (in Notre-Dame de Lourdes-Kapelle umbenannt) und der *Mauritiuskapelle* (22) kleinere Altäre aus dem 18. Jh. aufgestellt, deren Altarbilder beide eine *Kreuzigungsszene* darstellen. Seit der Restaurierung 1992 hängt in der Mauritiuskapelle ein Gemälde des 18. Jh., das den Hl. Nikolaus bei der wunderbaren Rettung der drei Kinder aus dem Salzfass zeigt. Die Stifterfigur in Benediktinerhabit lässt vermuten, dass das Gemälde aus der Benediktinerabtei St. Eligius stammt.

In der *Josefskapelle* (23) und der *Maria-Magdalenenkapelle* (24) werden Gegenstände aufbewahrt, die für die Frömmigkeit im 19. Jh. charakteristisch sind, z. B. eine Josefsstatue und ein Missionskreuz von 1824.

Ein eher seltenes Thema, "*Die Engel zu Diensten Jesu*", erscheint auf dem Gemälde des 18. Jh., das sich in der *Germaniuskapelle* (25) befindet. Zwischen dieser Kapelle und der Tür zum *Kreuzgang* (26) *(Besichtigung möglich)* ist die Grabplatte (27) des berühmtesten Historiographen Noyons, des 1638 verstorbenen Domherren Jacques Levasseur, aufgestellt. Er war der Autor der "*Annales de l'église cathédrale de Noyon, jadis dite de Vermand*", die 1633 in Paris veröffentlicht wurden.

Alle Nordkapellen haben schwarz gestrichene Holzschranken, die man auch das "Schmiedeeisen der Armen" nennt. Sie wurden in der Zeit nach der Französischen Revolution hergestellt, und sind ein Beweis dafür, dass die Kirchenverwaltung der ehemaligen Kathedrale und nun

33. *Kreuzigung, Wandmalerei, 15. Jh.*

34. *Der Hl. Nikolaus, 18. Jh.*

35. *Die Engel zu Diensten Jesu, 18. Jh.*

36. *Grabplatte von J. Levasseur, 1638.*

37. *Altar, Mauritiuskapelle.*

	33	
34		35
36		37

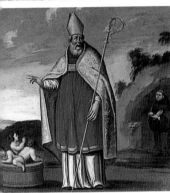

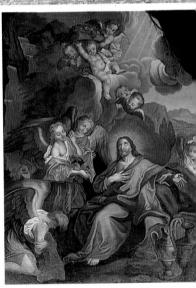

GLORIÆ. DEI. OMNIP.
ET B. M. Venerandi admodum Viri Nouion Eccl
Decani pacifici.

Hoc sacello Diuo Thomæ dicato conditum est VAS AVRE Virtus
iubet cupido, thesaurothecam latere iubet sed bonorum artium & vir
tutum quarum vel sola cupidus laudanda. Is suit Vir Venerand. IAC
VASSEVRIVS. D. Th. vetust. iuris licentiat. Eccl. Nouion CAN. DECAN
ET OFFIC. meritò electus ex Archidiacono. Patriam habuit Vimiuan
in finibus Ambianorum, satis nota: unde Nouiomum pestilationum caussa
euocatus alia Patria, quid Eccl. Can. & Archid. Viro graui, & erudito.
Eu in Vrbe, ad Scholas missus breui sic profecit, eius exempla secutus, vt
exinde ipsi Paruo, & toti patriæ, adoratum sit, & ex episcoplista ur
Annales scribit ius scripsit in hoc clarissimus iam modis superato.
Adolescens hic primum docuit, dein Parisiis Academiam Academic
RECTOR Viris studiosus per epist. notus. Stehis cunctam inprimis pacis
amans, quam Ciuitati huic & Eccl. quoad potuit, industria & eloquentia
conciliauit, & tandem testamento magnopere commendauit: Vt huiusque
vir frugi venit, sibi parcus aliis munificus, ftraque moriens pauca reliquit
præter libros, inter his nec raros & caros, Orientalium gaza, & sep
tentrionum pompis & phaleris Sapienum indicio præferendos His
instructus armis AVREVM VAS intus ferens, ad alia parua VAE BAT
SECVRVS celauerat dicet Dei custos, & præbito quod Symbolo
Emblemate præferebat, ita voit venisse abit bene sue, addidit in bene
mei etius Varo, & Theatro suæ Tristes superantes, Valet hic relicto
Sic N-TV Viator, virus venis, abis. Ideo viata eandem inuestius, non
externus, sed æternis FIDENS ITO. Veni & pace adprecatis DECANO
PACIFICO.

Pie decessit in D. N. Eccl. Sacram, perunctus reade lethargo æ seu
decembris Vltima Febr. M. Sol C D D XXXVIII. Corpus q; eiusdem
in sacrario iacet. Venerand. D. M. pie qui communicato Clero
æc filiisq; fratre Presbit. Exes. Cæteri prodinque & donat KIS
& tem ære Eium, Quibus ouibus pie gerentium viris docti, ilibus datolit
nos. in in desideria reliquit. Viuit Ann. LXVI. M. LD. XVII.

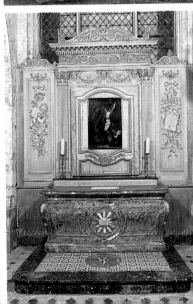

einzigen Pfarrkirche Noyons wieder etwas Glanz verleihen wollte, aber ganz einfach nicht die nötigen finanziellen Mittel dazu hatte.

Das Domherrenviertel

oder "*claustrum*" innerhalb der spätantiken gallisch-römischen Festungsmauer umfasst alle Gebäude, die den Domherren zu gemeinschaftlicher Nutzung zur Verfügung standen und sich auf der Nordseite der Kathedrale befanden.

Im 11. Jh. wird ein "alter Klosterbezirk" erwähnt, was bedeuten soll, dass die Domherren nicht mehr dort, sondern zu dieser Zeit schon in Einzelhäusern lebten. Endgültig aufgegeben wurde das Gemeinschaftsleben im Jahre 1176. Die Annexbauten entstanden in verschiedenen Bauabschnitten, so z. B. gegen 1170-1175 die Schatzkammer *(Beschreibung S.14)*, gegen 1240-1250 der Kreuzgang, das Refektorium und der Kapitelsaal, 1506 und 1675 die Bibliothek und 1786 die Sakristei. Diese Gebäude wurden 1293 durch Brand beschädigt, sie waren in Kriegs- und Pestzeiten in den Jahren 1382, 1457, 1469, 1552 und 1558 unbewohnt. Im 18. Jh. befanden sie sich in so schlechtem baulichen Zustand, dass man sie von 1725 bis 1729 sanieren und restaurieren musste. 1786 stellte der Architekt Le Dreux aus Compiègne fest, dass die Sakristei durch den Bau eines Raums für den Unterschatzmeister zu stark belastet war. Er schlug vor, ihn abzureissen und in der Sakristei eine neue Decke einzuziehen. Während der Abrissarbeiten stürzte dann das Gewölbe ein.

1811 erfolgte der Abriss von zwei Galerien des Kreuzgangs, 1851-1861 wurden am Westflügel bedeutende Bauarbeiten unternommen : die Tür und die beiden Arkaden zum Kreuzgang hin sind das Werk der Bildhauer A. Marchant und V. Thiébault, die drei Skulpturen stammen von Froget. Die beiden Weltkriege richteten an allen Gebäuden erheblichen Schaden an. 1927 wurden sie von A. Collin ein erstes Mal, 1956 und 1964 von J-P Paquet ein zweites Mal restauriert.

Die Annexbauten - Refektorium, Kapitelsaal, Dormitorium, Bibliothek, Sakristei und Schatzkammer - gruppierten sich um den Kreuzgang. Mehrere Türen führten von der Kathedrale zum Kreuzgang, eine am nördlichen Querhaus und eine zwischen dem Nordturm und der ersten Nordkapelle, *durch die wir nun gehen.*

Der *Kreuzgang* hatte ursprünglich drei Galerien, von denen noch die Westgalerie und zwei Joche der Ostgalerie erhalten sind. Die Wand der Westgalerie ist mit Grabplatten bedeckt (1930 verzeichnete E. Laurain insgesammt 138 Platten in der Kathedrale). Die interessanteste Grabplatte (28) ist die des im 15. Jh. verstorbenen Domherren Gilles Coquevil. Diese Galerie führt zum ehemaligen *Refektorium,* das irrtümlicherweise als Kapitelsaal (29) bezeichnet wird. Die 1811 abgebrochene Nordgalerie stiess unmittelbar an die mit Zinnen versehene Festungsmauer, die entlang der ruelle Corbaut verläuft. Von der Ostgalerie aus hatte man Zugang zum Kapitelsaal, der zuerst als Kapelle für den täglichen Gottesdienst diente und dann hintere Sakristei wurde. Diese Galerien umgaben einen begrünten Innenhof, in dem man heute noch einen runden Brunnen sehen kann.

Der *Westflügel* wurde mit Keller im Untergeschoss, Refektorium im Erdgeschoss und Speicher darüber in einem Bauabschnitt errichtet. Nach dem Einsturz von Sakristei und Kapelle, diente er ab 1786 als Kapitelsaal und wird heute im Winter als Kapelle benützt. Eine Reihe von vier Pfeilern teilt den Raum in zwei Schiffe mit jeweils fünf Jochen. Im 18. und 19. Jh. kam es zu tiefgreifenden Umbauarbeiten und Restaurierungen. Am meisten zu bedauern ist der Verlust der Polychromie.

Der *Ostflügel* umfasste die den Kaplanen bestimmte Kapelle für den

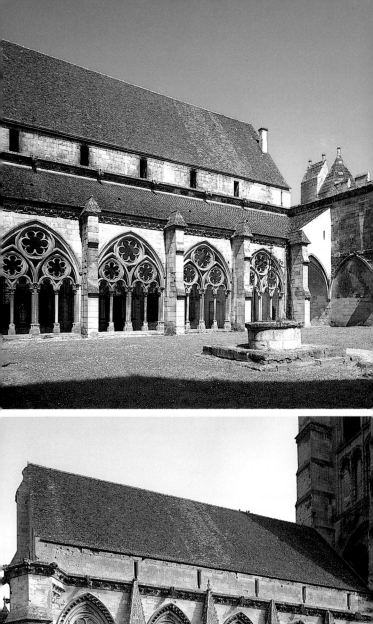

täglichen Gottesdienst, die heute hintere Sakristei ist (30) und den ehemaligen Kapitelsaal, der Ende des 18. Jh. zur Sakristei (31) wurde. Der erste Raum dient heute als Lapidarium. Man kann dort den bemalten Triumphbalken des 12. Jh. aus der Bischofskapelle sehen, die Schranke der Schatzkammer, eine Monumentalstatue der Muttergottes mit Kind aus der Zeit um 1180, die Grabplatte aus dem 14. Jh. eines Diakons in Albe und Dalmatika mit Einlegearbeiten aus weissem Marmor und Kupfer und den wiederaufgebauten Lettner. Bei diesem handelt es sich um eine breite Schranke aus polychromem Mauerwerk mit einem Eingang in der Mitte. Die darüber errichtete Plattform ist über zwei seitliche Treppen erreichbar, die in der Mauerbreite ausgespart waren. Gliederung und Schmuck der Vorderseite bestehen aus drei gedrückten, kleeblattförmigen Arkaden auf Säulen mit Blattkapitellen und einer mit Kleeblattbögen durchbrochenen Balustrade. Vor dem Lettner standen zwei Altäre.

In der Sakristei *(keine Besichtigung möglich)* werden in einem für Priesterornate bestimmten Schrank aus dem 18. Jh. heute noch drei liturgische Gewänder aus vorrevolutionärer Zeit aufbewahrt. Das eine ist aus karminrotem Seidensamt mit eingearbeiteten Motiven, das andere aus mehrfarbigem Lampas, der der Schule des Lyoner Stoffentwerfers Jean Revel zugeschrieben wird. Wegen ihres Seltenheitswertes muss man noch zwei Gegenstände erwähnen: eine im 7. Jh. gegossene Glocke mit dem Namen Godebertha und einen kleinen Kohlenbeckenwagen aus dem 14. oder 15. Jh., wie man ihn nur noch in Beauvais findet.

An den Nordgiebel des Ostflügels schliesst sich das **Offizialat** (32) an, das im ersten Geschoss einen Gerichtssaal, im Erdgeschoss Latrinen und Gefängnisse hatte.

Um zur **Bibliothek** (33) *(nur am Tag des Denkmals geöffnet)* zu kommen, muss man die Kathedrale verlassen und in die ruelle Corbault einbiegen. 1506 gab der Dekan des Kapitels, Jacques de la Viefville "100 Franken"

für den Bau einer Bibliothek. Das Domkapitel hatte dem Entwurf zugestimmt und "das nötige Bauholz aus unseren Wäldern" dafür bereitgestellt. Die Bibliothek ist das interessanteste Gebäude der Annexbauten. Es besteht aus einer offenen Galerie im Erdgeschoss und einem Fachwerkgeschoss darüber, das auf zwei Reihen mit je 10 Holzpfeilern ruht. Zum oberen Raum führt eine gegenläufige Treppe, die 1675, als der Nordgiebel neu gebaut werden musste, gleichfalls errichtet wurde. Die Inneneinrichtung stammt aus dem 17. und 18. Jh. Das Bibliotheksgebäude ist vergleichbar mit dem im Lichtfield (England), das zwischen 1489 und 1495 erbaut, jedoch 1757 abgerissen wurde und dem Fachwerkbau in Senlis von 1528. 3000 Werke werden hier aufbewahrt. Das berühmteste, das zu bestimmten Gelegenheiten ausgestellt wird, ist das 1867 von der Kirchenverwaltung erworbene, karolingische Evangeliarium von Morienval.

Das Domherrenviertel von Noyon zeichnet sich durch einheitliche Gestaltung und Vollständigkeit aus und nimmt deshalb in Nordfrankreich eine herausragende Stellung ein. Es braucht den Vergleich mit den Klosterbezirken von Laon, Meaux, Soissons, Senlis und Beauvais ebensowenig zu scheuen wie mit denen der grossen, oft besser erhaltenen, jedoch später errichteten englischen Kathedralen von Salisbury, Winchester, Gloucester und Wells.

40. *Lettner, 14. Jh.*

41. *Kasel, 18. Jh.*

42. *Samtumhang, 17. Jh.*

43. *Bibliothek, Ostseite.*

	40
41	42
	43